赵孟頫 洛神赋 前後赤壁赋

（四）
作品章法

王丙申 编著

行书入门

海峡出版发行集团
THE STRAITS PUBLISHING & DISTRIBUTING GROUP
福建美术出版社

1+1

图书在版编目（CIP）数据

行书入门 1+1. 赵孟頫洛神赋　前后赤壁赋 . 4, 作品
章法 / 王丙申编著 . -- 福州 : 福建美术出版社，
2024.3（2024.7 重印）
　　ISBN 978-7-5393-4564-2

　　Ⅰ . ①行… Ⅱ . ①王… Ⅲ . ①行书－书法 Ⅳ .
① J292.113.5

中国国家版本馆 CIP 数据核字 (2024) 第 029603 号

行书入门 1+1·赵孟頫洛神赋 前后赤壁赋（四）作品章法

王丙申　编著

出 版 人	黄伟岸
责任编辑	李 煜

出版发行　福建美术出版社
地　　址　福州市东水路 76 号 16 层
邮　　编　350001
网　　址　http://www.fjmscbs.cn
服务热线　0591-87669853（发行部）　87533718（总编办）
经　　销　福建新华发行（集团）有限责任公司
印　　刷　福建新华联合印务集团有限公司
开　　本　889 毫米 ×1194 毫米　1/16
印　　张　10
版　　次　2024 年 3 月第 1 版
印　　次　2024 年 7 月第 2 次印刷
书　　号　ISBN 978-7-5393-4564-2
定　　价　76.00 元（全四册）

若有印装问题，请联系我社发行部

公众号　艺品汇　天猫店　拼多多

一件成熟完善的书法作品，包含了正文、落款和印章三个部分。正文是作品的主体，全篇在章法布局、书体法度方面讲究气韵贯通、通篇协调，这些既直观体现了书法作品本身的内容和书法特点，更深入地体现了书法创作者的知识积淀、书法技艺和气度涵养。"布局"有布置、安排之意，却并不止于此。古人亦说"布白""计白当黑""实中有虚，虚中有实"，道理质朴简单，就是一幅书法作品应虚实有度、疏密结合，过满则滞涩拙笨，反之过于"空"则显得松散，失于神采。"章法布局"实际上是书法创作自然而然的书写创作体现，书写从一字到全篇讲究笔画粗细、字形大小，字与字的间距远近，行与行之间的呼应，即"虚实"变化。书法创作中，书写者应该依据具体情况和人们的具体需求，灵活、适当地运用各种书法形式，使文字内容与形式完美结合。

常见的书法作品形式有：中堂、条幅、条屏、楹联、斗方、横幅、扇面、手卷、册页等。

中堂，是长方形竖幅书画作品形式，装裱后悬挂于厅堂正中，故称作"中堂"。自明清时盛行，这类作品有中正庄严的庙堂之气。古时厅堂挑高空间巨大，一般四尺以上的整张宣纸竖用都叫中堂或称直幅，其长宽比例为 2:1 或者更宽些，可以单独悬挂，也可以左右加配对联。

条幅，是指长方形竖幅书画作品形式，一般是由整张宣纸裁成两条竖用的形式，也叫立幅、直幅。条幅形式在书法创作中被广泛应用，形制竖长，左右宽度与上下高度差别比例较大，讲究上下气韵贯通。

斗方，顾名思义如旧时盛器斗口之方。古时，一般把一尺见方的单幅书法作品称作斗方。由于斗方接近方形，灵巧雅致，颇具现代审美眼光，所以常用于现代居家和展厅的布置。斗方尺幅大小可以灵活安排。

扇面，作为书法重要的表现形式，广受百姓喜爱。扇子在中国已有三四千年的历史，扇面文化也随之衍生而来，文人墨客在扇面题诗作画，扇面书法赏玩于股掌，方便而别致。常见的扇子有折扇、圆扇、半圆形、葫芦形、菱形等多种扇面。而圆形扇面又被称为"宫扇""团扇"。因扇面没有统一的规定制式，扇面书法需"因形而就，随形而变"。然而具体到每件扇面书法，则必须讲究章法，亦应雅观大方。

横幅，常见的书法横幅形式，多悬于宫阙正厅或门额正中，具有装饰美化、感悟启迪、教化风俗的效用。

条屏，一般为双数，如两条屏、四条屏、六条屏、八条屏等。书写内容大多为一首长诗或者一套多首特点统一的诗、词、文，要求从始至终统一风格，气势连贯。

楹联，是由两行等长、互相对仗的汉字组成的独立文体，是成双不单的独特的书法形式。通常右边为上联，左边为下联，悬挂在大门两旁或者楹柱两边。

云

龙

清和

达观

春归

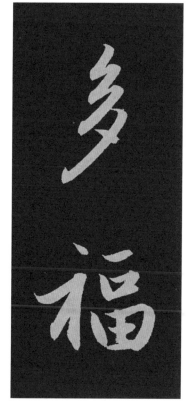

多福

吉庆

墨缘

诚信

书道

精进

朝晖

听雨

思远

居德

香雪

集贤

福寿

步月

济世

德润身

知不足

金石寿

诚则明

知贵精

志于道

高山流水

春和景明

四海承风

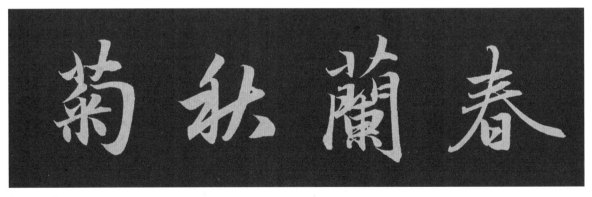

春兰秋菊

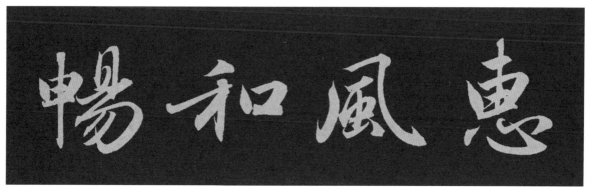

华茂春松

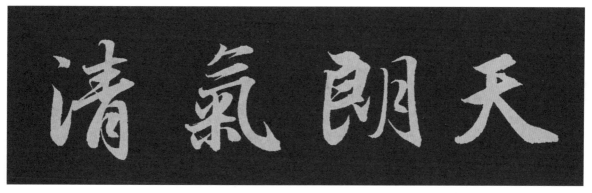

惠风和畅

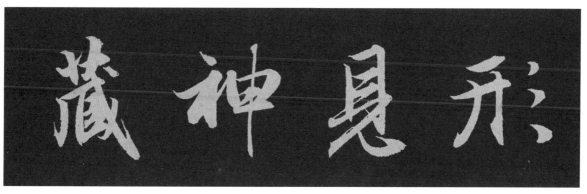

天朗气清

形见神藏

会古通今

大象无形

阳春白雪

龙腾虎跃

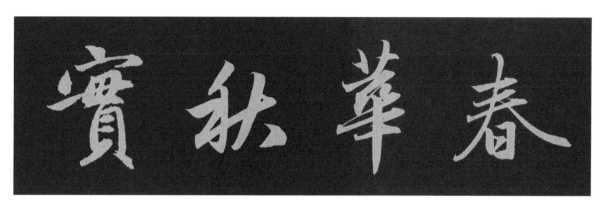

春华秋实

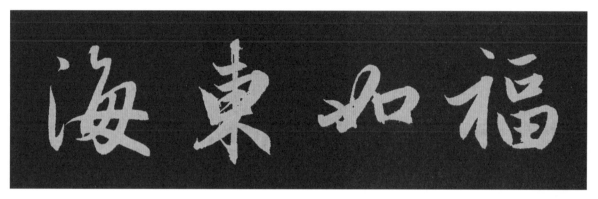

福如东海

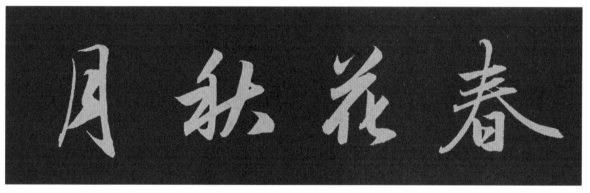

春花秋月

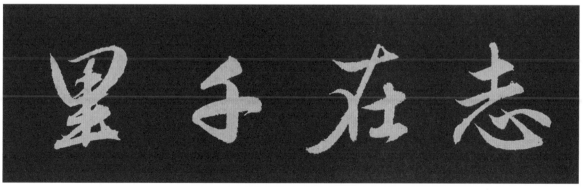

志在千里

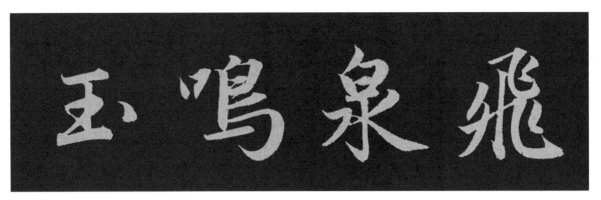

飞泉鸣玉

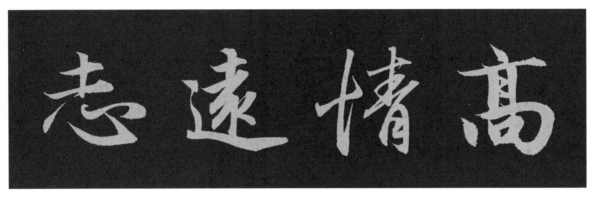

高情远志

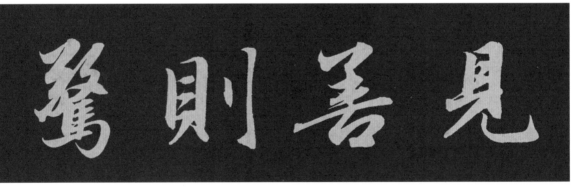

见善则惊

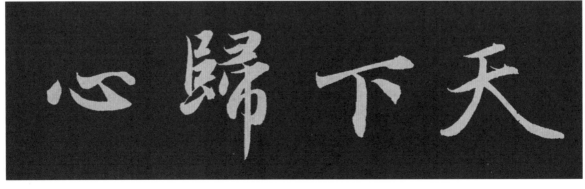

天下归心

安常处顺

厚德载物

春风化雨

志同道合

山水含清暉

云开千里月

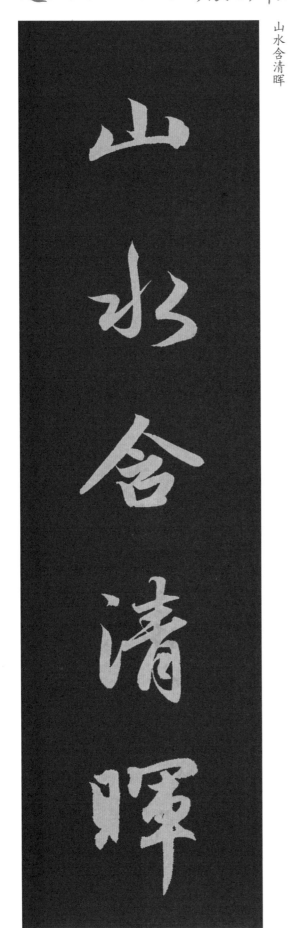

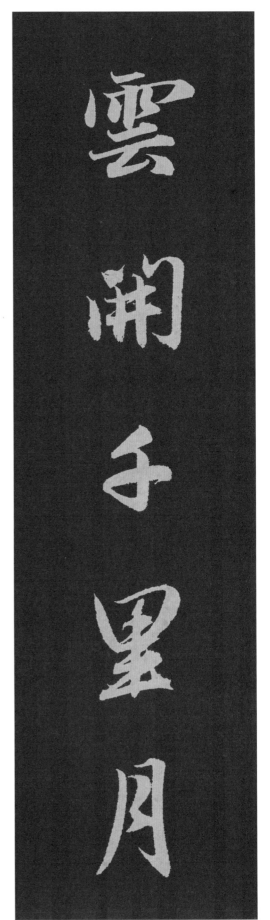

山水含清暉

雲開千里月

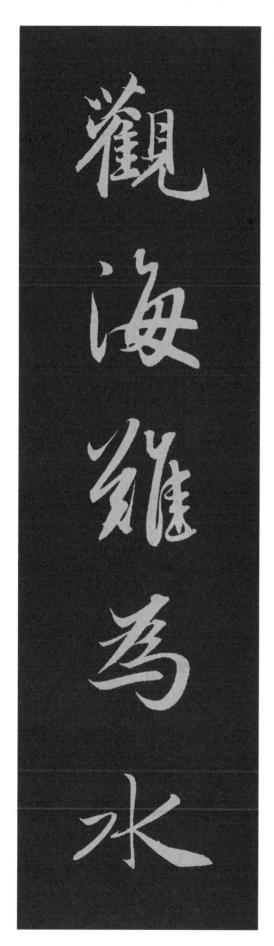

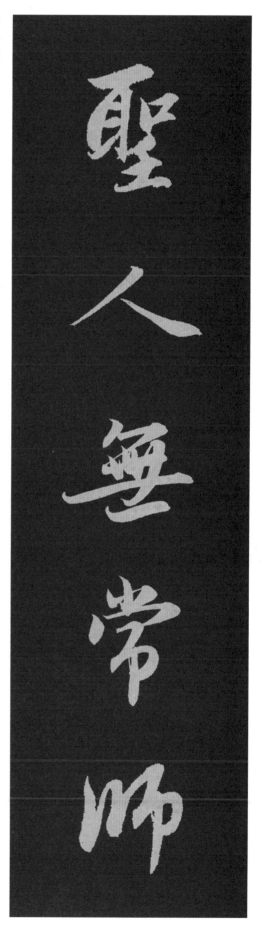

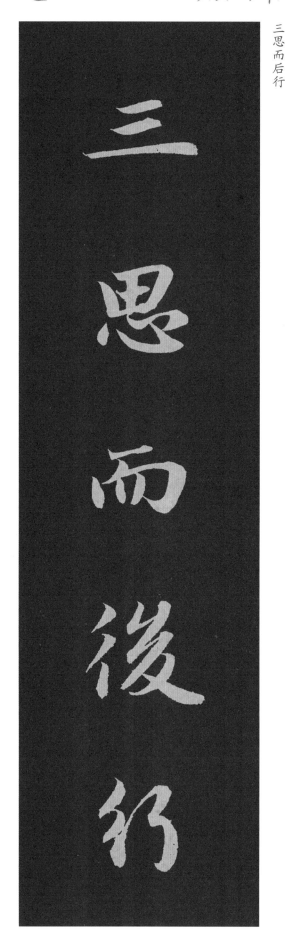

三思而后行

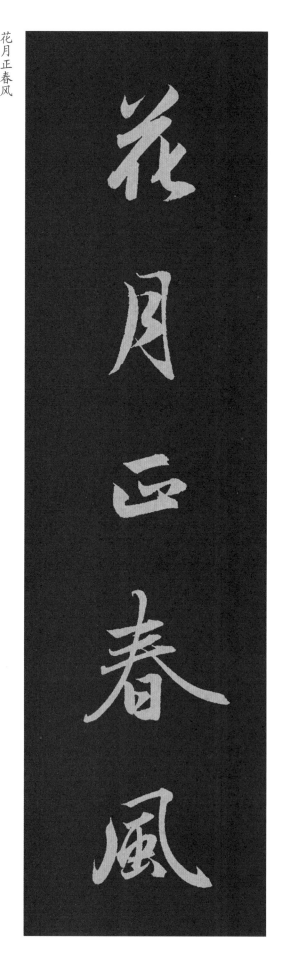

花月正春风

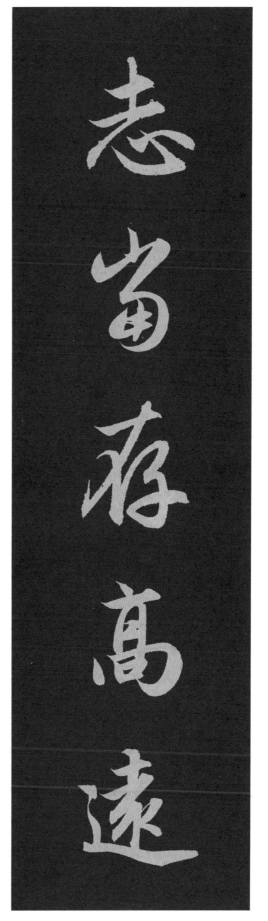

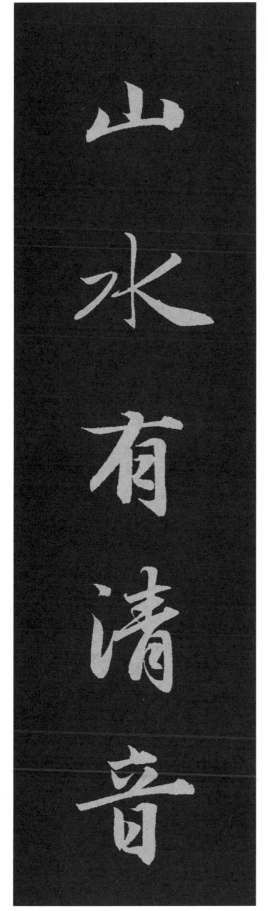

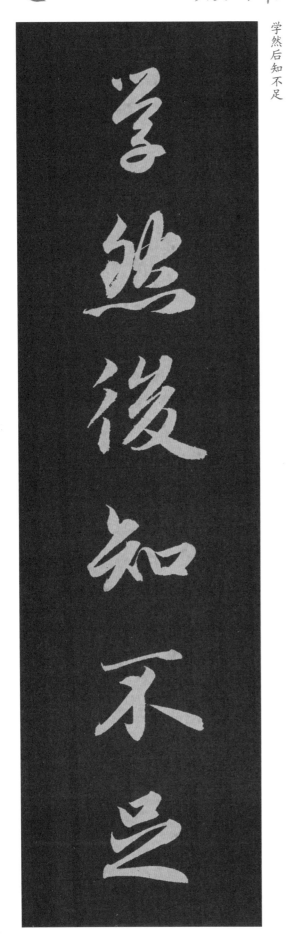

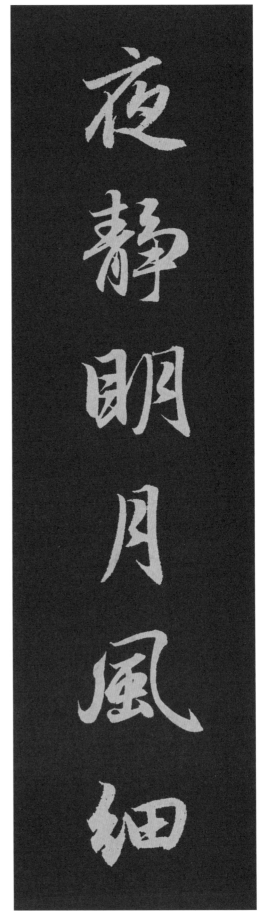

学然后知不足

夜静明月风细

学然后知不足

夜静明月风细

言有物　行有恒

言有物行有恒

山色不随春老

山色不随春老

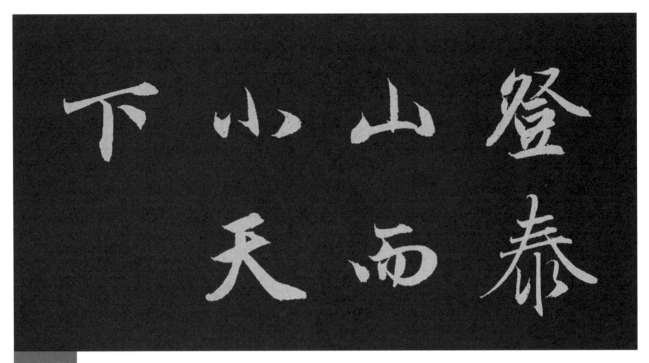

登泰山而小天下

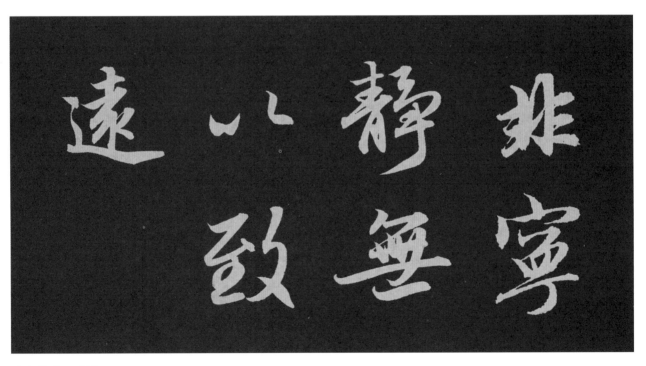

非宁静无以致远

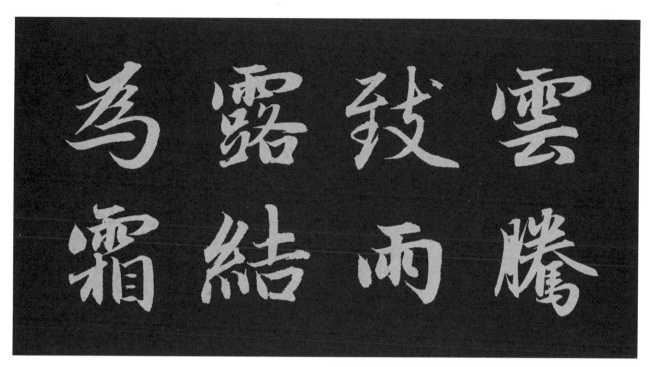

云腾致雨　露结为霜

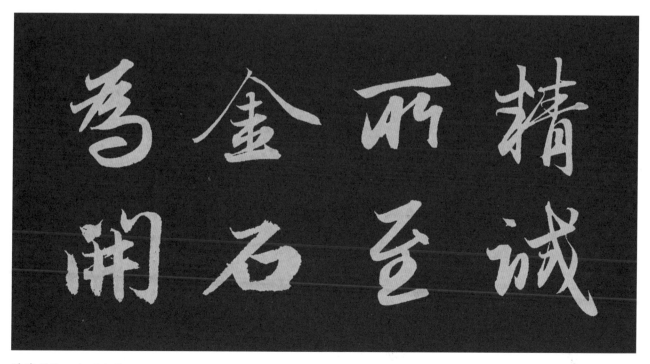

精诚所至　金石为开

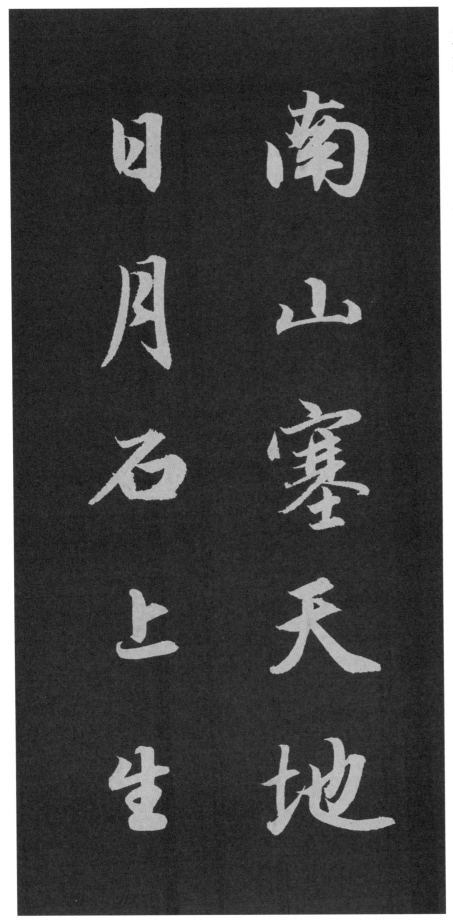

南山塞天地
日月石上生

趙孟頫 洛神賦 前後赤壁賦

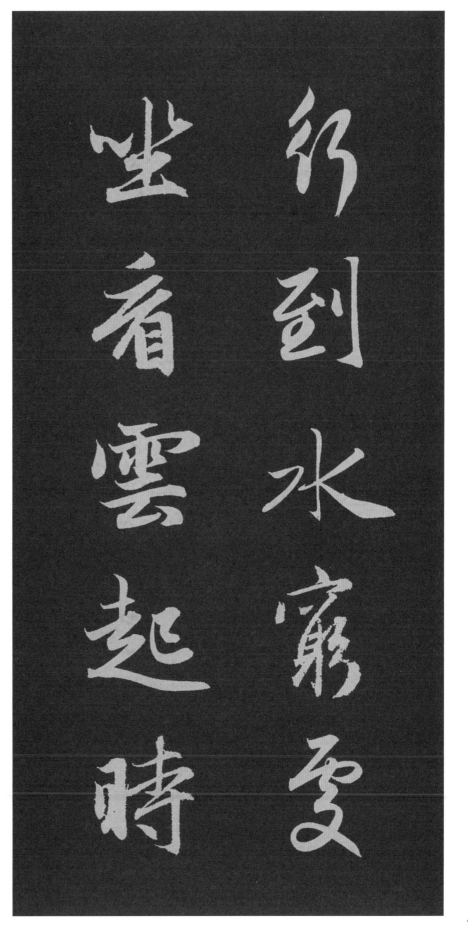

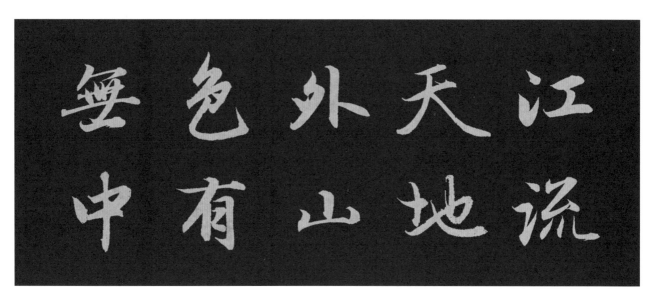

江流天地外
山色有无中

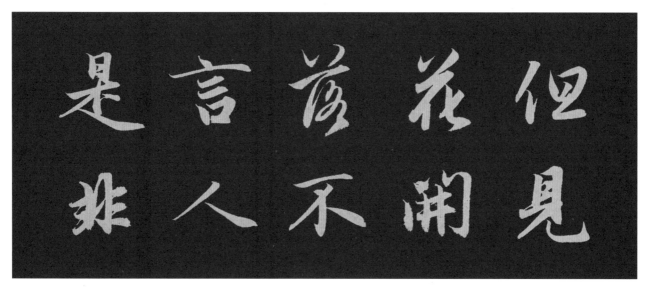

但见花开落
不言人是非

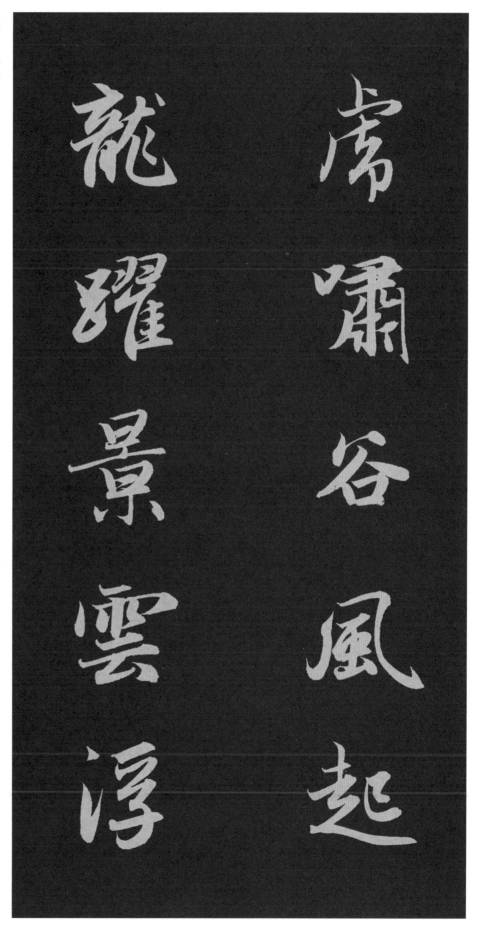

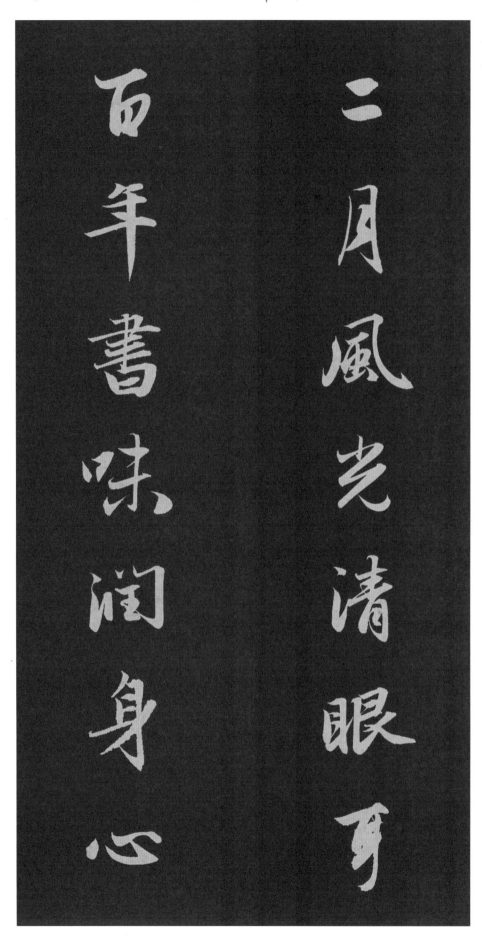

二月風光清眼耳
百年書味潤身心

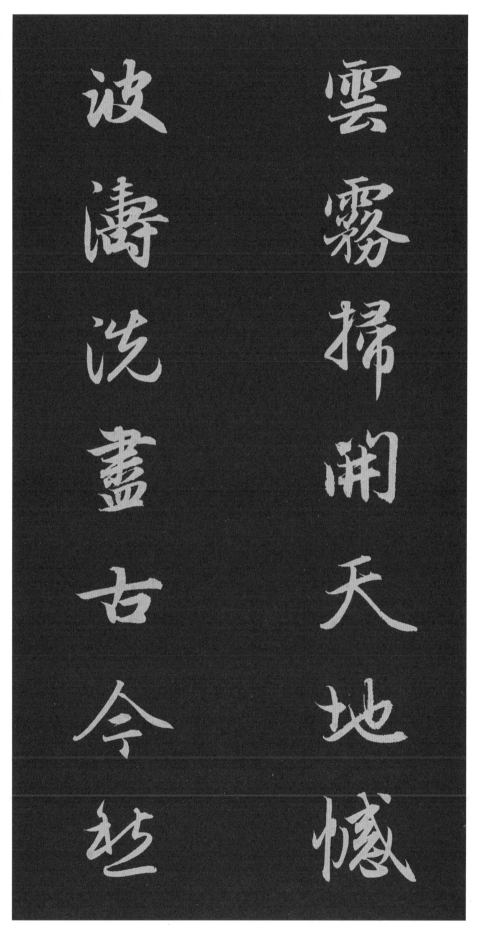

雲霧掃開天地憾

波濤洗盡古今愁

云雾扫开天地憾

波涛洗尽古今愁

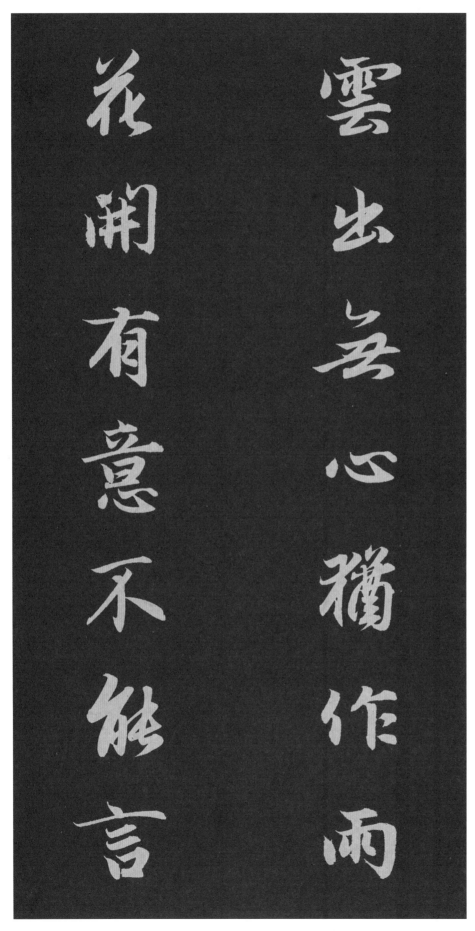

云出无心犹作雨
花开有意不能言

云出无心犹作雨
花开有意不能言

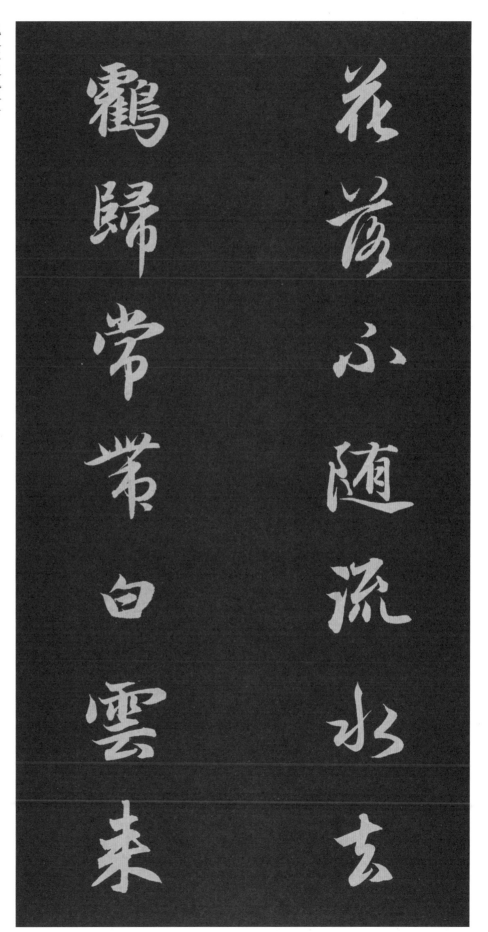

花落不随流水去
鹤归常带白云来

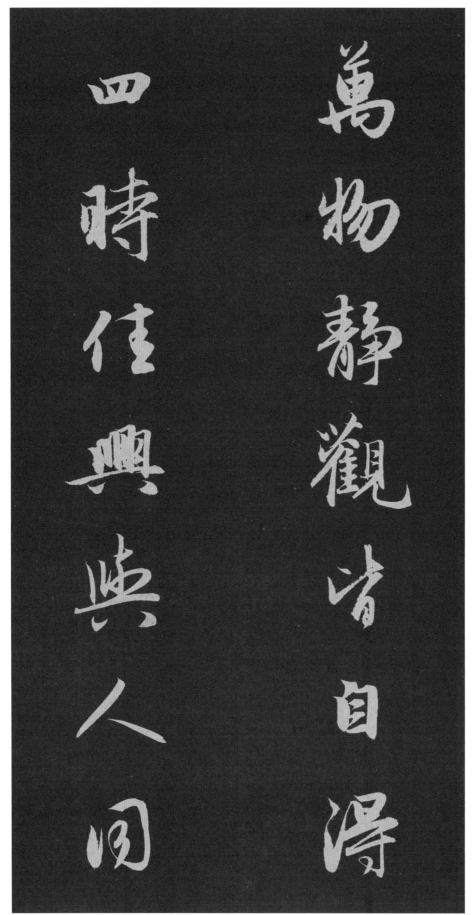

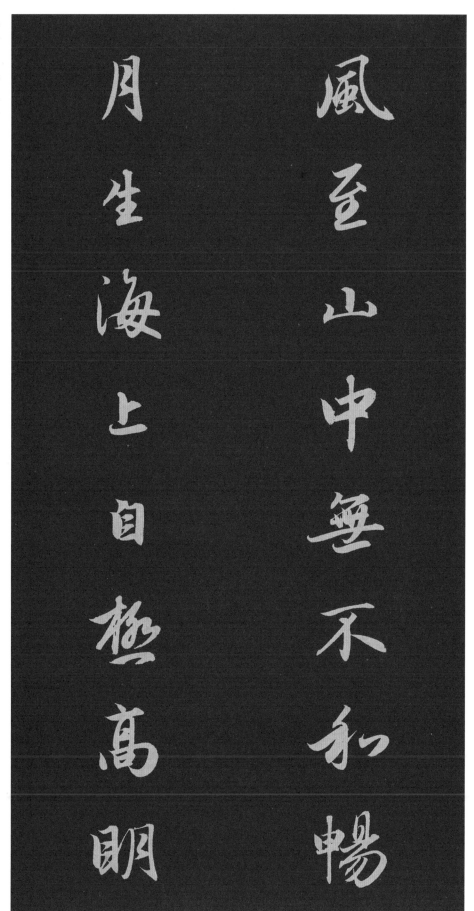

風至山中無不和暢
月生海上自極高明

风至山中无不和畅
月生海上自极高明

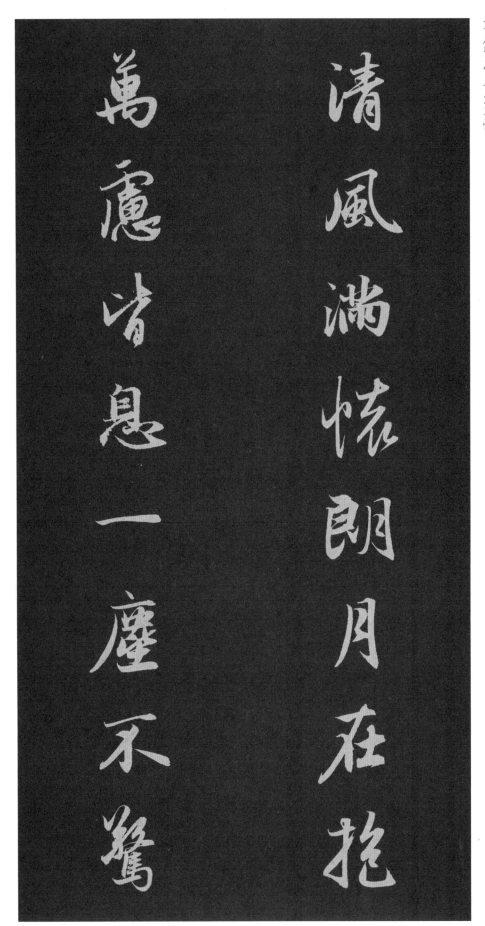

清风满怀 朗月在抱
万虑皆息 一尘不惊

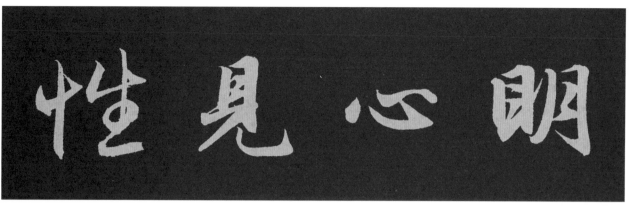

明心见性

黄叶半林　所思不远
明月千里　我劳如何

黄葉半林

所思不遠

明月千里

我劳如何

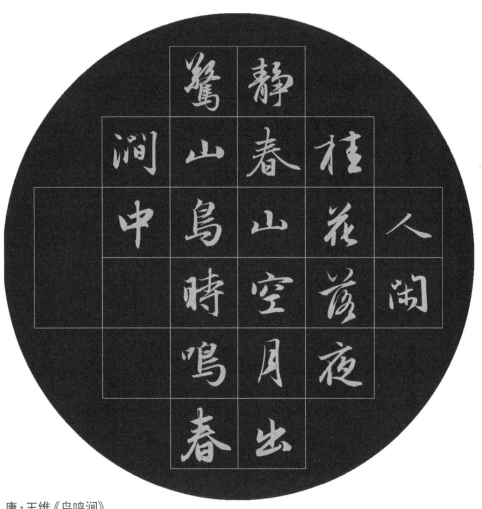

唐·王维《鸟鸣涧》

人闲桂花落，夜静春山空。月出惊山鸟，时鸣春涧中。

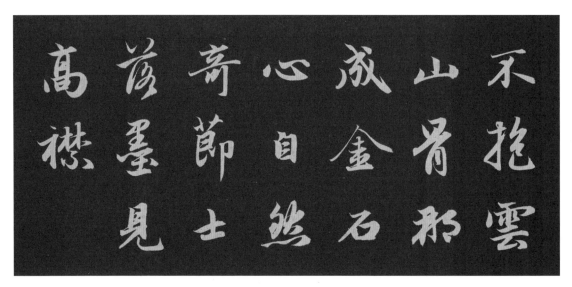

清·高风翰《五绝一首》

不抱云山骨，那成金石心。自然奇节士，落墨见高襟。

有梅無雪不精神

有雪無詩俗了人

日暮詩成天又雪

與梅并作十分春

宋・卢钺《雪梅其二》

有梅无雪不精神，有雪无诗俗了人。
日暮诗成天又雪，与梅并作十分春。

唐·王之涣《登鹳雀楼》

白日依山尽，黄河入海流。
欲穷千里目，更上一层楼。

白日依山尽黄河入
海流欲穷千里目
更上一层楼

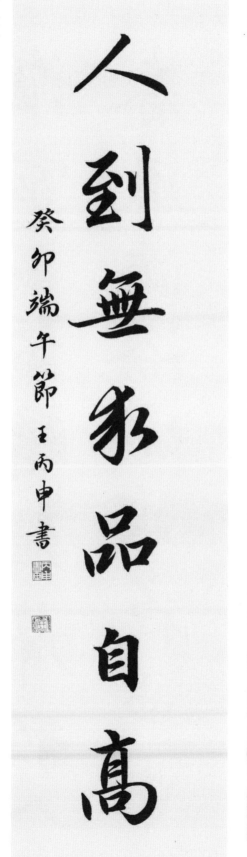

事能知足心常樂

人到無求品自高 癸卯端午節王丙申書

谁家玉笛暗飞声，散入春风满洛城。
此夜曲中闻折柳，何人不起故园情。

谁家玉笛暗飞声散入

春风满洛城此夜曲中

闻折柳何人不起故

园情　李白诗　王丙申书